**DEBUT D'UNE SERIE DE DOCUMENTS
EN COULEUR**

QUESTIONS SOCIALES

George FONSEGRIVE

Art
et
Pornographie

BLOUD & C^{ie}
S. et R. 576

BLOUD et Cⁱᵉ, Editeurs, 7, place Saint-Sulpice, Paris 6ᵉ

COLLECTION DE MORALE ET DE SOCIOLOGIE

Le Problème des Retraites ouvrières, par G. OLPHE-GALLIARD. 1 vol. in-16...................... **3 fr. 50**
Pourquoi et comment on fraude le fisc. *L'Impôt sur les Successions, l'Impôt sur le Revenu*, par Ch. LESCŒUR, docteur en droit, professeur à la faculté libre de droit de Paris, 4ᵉ édition revue et mise au courant des plus récentes innovations fiscales. 1 vol. in-16... **3 fr. 50**
Morale et Société, par George FONSEGRIVE. 1 vol. in-16. 3ᵉ édition........................ **3 fr. 50**
Ouvrage couronné par l'Académie des Sciences morales et politiques (1908)
Traité de Sociologie d'après les principes de la Théologie catholique, par L. GARRIGUET.
3 volumes se vendant séparément.
I. — *Régime de la Propriété*. 1 vol. 2ᵉ édition. **3 fr. 50**
II. — *Régime du Travail*, tome I, 1 vol...... **3 fr. 50**
III. — *Régime du Travail*, tome II, 1 vol..... **3 fr. 50**
La Valeur sociale de l'Évangile, par L. GARRIGUET. 1 vol in-16........................... **3 fr. 50**
La Dépopulation en France, par Henry CLÉMENT. *Ouvrage couronné par l'Académie des Sciences morales et politiques*. 1 vol. in-16............. **3 fr. 50**
La Crise sociale, par Georges DEHERME, 1 vol. in-16. Prix..................................... **3 fr. 50**
Les Orientations syndicales, par V. DILIGENT, 1 vol. in-16....................................... **3 fr. »**
Leçons de Philosophie sociale, par le R. P. SCHWALM, 1 vol. in-16 de 420 pages................. **4 fr. »**
L'Organisation de la Vie privée. *L'Orientation particulariste*, par Gabriel MELIN, chargé du cours de Science sociale à la Faculté de Nancy. 1 vol. in-16.. **2 fr. 50**
L'Attitude sociale des Catholiques français au XIXᵉ siècle. — *Premier essai de Synthèse*, par l'abbé Ch. CALIPPE. 1 vol. in-16..................... **3 fr. 50**
Contrat de Travail et Salariat. — *Introduction philosophique, économique et juridique à l'Étude des Conventions relatives au Travail dans le régime du Salariat*, par A. BOISSARD. 1 vol. in-16............. **3 fr. 50**
L'Education sociale et les Cercles d'études, par E. BEAUPIN. 1 vol. in-16.................. **3 fr. »**
Travailleurs au rabais. *La Lutte syndicale contre les Sous-Concurrences ouvrières*, par Paul GEMAHLING. 1 vol. in-8ᵉ raisin............................ **7 fr. 50**

Demander le Catalogue

FIN D'UNE SERIE DE DOCUMENTS
EN COULEUR

QUESTIONS SOCIALES

ART
et
PORNOGRAPHIE

PAR

George FONSEGRIVE

PARIS
LIBRAIRIE BLOUD & C^{ie}
7, PLACE SAINT-SULPICE, 7
1 ET 5, RUE FÉROU — 6, RUE DU CANIVET
1911

Reproduction et traduction interdites

DANS LA MEME COLLECTION

Germain (Alphonse), lauréat de l'Académie française. — **L'Influence de saint François d'Assise sur la Civilisation et les Arts.** *(216)* 1 vol.

— **L'Art Chrétien en France** (sculpture, peinture, mobilier d'églises, etc...), *des origines au XVI^e siècle. (234)* 1 vol.

— **Comment rénover l'Art chrétien.** *Les causes de sa dégénérescence et les moyens de le relever. (388).* 1 vol.

Renucci (A). — **L'Influence de la Religion dans l'Art.** *(157)* 1 vol.

Saint-Paul (Anthyme). — **Architecture et Catholicisme.** *La puissance créatrice du génie chrétien et français dans la formation des styles au moyen âge,* 7 grav. — I. La liturgie chrétienne et le génie français. — II. Le catholicisme et les autres cultes. — III. Le problème fondamental. — IV. De l'art romain à l'art roman. — V. L'architecture romane. — VI. L'architecture gothique et les cathédrales. — VII. Du XIII^e siècle à la Renaissance. Conclusion. *(346)* 1 vol.

Bremond (Henri). — **La littérature religieuse d'avant-hier et d'aujourd'hui.** *(397)* 1 vol.

Bréhier (Louis), Professeur d'histoire à l'Université de Clermont. — **Les Origines du Crucifix dans l'art religieux.** *(287)* 1 vol.

Gaborit (P.), Professeur d'archéologie. — **De la connaissance du Beau,** *sa définition, application de cette définition aux beautés de la nature. (80)* 1 vol.

Sertillanges (A. D.). — **L'Art et la Morale.** *L'art indépendant. — L'art apôtre. — L'art dangereux. — L'art pervers ? — Le nu dans l'art. (83)* 1 vol.

ART ET PORNOGRAPHIE

I

LES FRONTIÈRES DE LA PORNOGRAPHIE

Du 20 au 24 mai 1908, sous la présidence de M. le sénateur Bérenger, un important congrès a été tenu à Paris pour protester contre le développement que prennent chaque jour les publications pornographiques et pour aviser aux moyens pratiques de mettre un frein à ce développement. M. Barboux, M. de Larmazelle, M. Marc Sangnier sont venus tour à tour faire avec éloquence le procès des pornographes et le président de la Société des Gens de lettres, M. Georges Lecomte, dans une allocution dont nous aurons à parler plus loin, a tenu à apporter la protestation officielle des écrivains français contre les industriels en malpropreté littéraire. Cependant tous les orateurs, en particulier M. Barboux et M. Georges Lecomte, n'ont pu s'empêcher, tout en condamnant ce que ce dernier appelle des « livres infâmes », de marquer qu'ils ne voulaient nullement atteindre ce que tous appellent « les légitimes libertés de l'art »,

et, à entendre M. Georges Lecomte, il était facile de s'apercevoir que ces libertés légitimes s'étendaient bien au delà des limites que leur avaient assignées, avec M. Barboux, la plupart des membres actifs du congrès.

Cette divergence de vues étonnera moins, si l'on veut bien reconnaître l'extrême difficulté qu'il y a à discerner dans une œuvre d'art ce qui est condamnable et doit être réprouvé par tout honnête homme, de ce qui est excusable, tolérable ou même, quoique déconcertant au premier abord, peut être tout à fait louable. Rien ne sera plus propre à faire sentir toute la difficulté de la question que d'essayer d'opérer ce discernement, de délimiter les frontières en deçà desquelles on n'a pas le droit de porter une condamnation rigoureuse et sans nuances, au delà desquelles règne sans conteste la pornographie. Car enfin, avant de condamner des livres et des dessins sous le chef de pornographie, encore faut-il bien savoir ce que c'est que la pornographie et jusqu'où s'étend son incontestable domaine.

I

La révolte contre la pornographie.

Depuis que la liberté de la presse est entière en France, par conséquent depuis 1881, l'appétit du gain a poussé un nombre de plus en plus

grand d'auteurs et d'éditeurs à offrir au public des publications destinées à satisfaire les plus bas instincts. Cartes postales, journaux illustrés, romans avec ou sans illustrations ont abondé et surabondé. Les titres plus ou moins suggestifs de ces publications s'étalent sur des affiches, les gravures les plus scabreuses sont en bonne place à la montre des kiosques de journaux, les premières pages des livraisons illustrées sont distribuées à profusion sur les boulevards; les enfants, les jeunes filles doivent presque inévitablement s'y salir les yeux, et leur bon marché met toutes ces publications à la portée de toutes les bourses. Ces productions sont achetées à Paris par les étrangers qui en sont très friands, et composent la plus grande partie de leur clientèle, elles se répandent hors des frontières et, pour comble, il s'est créé à l'étranger, en Belgique, en Hollande et surtout en Allemagne, comme de vastes usines où se fabriquent, écrits dans notre idiome national, ces « livres infâmes » dont parle M. Georges Lecomte, où des industriels sans pudeur mettent à d'ignobles images des titres français, pour leur donner comme une sorte de cachet parisien, démenti d'ailleurs par l'exotisme et l'incorrection des termes.

Et ces denrées fabriquées par de vertueux étrangers, ne s'écoulent pas en France, elles s'écoulent à l'étranger, mais contribuent encore à augmenter notre renom d'immoralité et por-

tent ainsi le plus grand tort à la véritable littérature nationale, au véritable art français. Nous apparaissons comme les grands fournisseurs de la pornographie mondiale et « livre français », — « gravure française », ont fini par devenir synonymes de mauvais livre, de gravure indécente et corruptrice. Toute l'hypocrisie vertueuse du monde se voile la face devant le vice français. Cependant nos nationaux ne sont responsables que de la plus petite partie des gravelures qui se vendent sous notre étiquette et ce sont les étrangers qui, en grande majorité, les achètent.

La pornographie fait donc courir à la France un double péril : elle risque de corrompre à l'intérieur une partie de notre jeunesse ; à l'extérieur elle porte atteinte à notre bonne renommée. On conçoit, dès lors, que les moralistes se rencontrent pour la combattre avec les représentants de la Société des auteurs. Les premiers sont plus touchés du péril qui menace les forces vives de notre pays, les seconds sont plus atteints par le discrédit qui frappe trop souvent, à l'étranger, le livre français. Et c'est bien ce souci très net qu'accuse le discours du président de la Société des Gens de lettres auquel nous avons déjà fait allusion.

Au nom de la Société des Gens de lettres, c'est-à-dire au nom de la très grande majorité des écrivains français, M. Georges Lecomte

apporte une très ferme protestation contre l'industrie pornographique qui discrédite dans le monde notre littérature, compromet son rayonnement et porte atteinte à la légitime influence de notre pays.

Nous avons pensé, dit-il, que le dédain silencieux finirait par être une trahison envers l'héritage de gloire littéraire que nous avons recueilli de nos grands aînés, envers tous les artistes qui, à l'heure actuelle, continuent leur œuvre de beauté et de raison, et aussi envers les écrivains de l'avenir pour lesquels nous avons le devoir de maintenir intact le prestige de la langue et de la pensée françaises.

Par un tel acte — très réfléchi — nous venons répudier toute solidarité avec cette abjecte camelote qui n'a rien de commun avec la littérature de chez nous. Nous le faisons moins pour la France — qui ne s'y trompe pas — que pour l'étranger, plus aisément dupe des campagnes perfides et qui, parfois, se laisse entraîner à d'injustes assimilations...

Si méprisées, et même la plupart du temps si inconnues que soient chez nous les vilenies pornographiques, c'est d'elles qu'on se sert avec entrain pour discréditer la littérature française.

Ces livres, nous les ignorons. Comme ils ne représentent ni nos mœurs, ni notre esprit, ni rien qui corresponde à notre existence ou à nos rêves de chaque jour, spontanément nous mettons une frontière entre nous et leur ennuyeuse ignominie. Le jour où les étrangers... déserteraient ces boutiques infâmes, ces bouibouis immondes où le vice crapuleux ne se trémousse que pour leur plaire, toutes ces industries feraient aussitôt faillite, car le Paris qui travaille et qui crée ne les connaît pas.

Aussi avons-nous le droit de nous révolter lorsque, au lieu de se soumettre à la vérité, on nous juge sur des bouquins abjects que nous ignorons, qui ne sont pas faits pour nous, et qui, bien souvent, n'ayant d'apparence française que leur basse parodie de notre langue, ne sont ni écrits, ni imprimés en France.

Et M. Lecomte, après avoir infligé à la pornographie les épithètes de « dégradante, abêtissante, consternante », continue :

Les lettres françaises la signalent au mépris des honnêtes gens de tous les pays. Et désormais les calomnies les plus insidieuses ne vaudront rien contre ce fait qu'un jour la littérature française, lasse de tant d'insultes et d'une solidarité répugnante, s'est dressée, avec colère et avec dégoût, contre la bête immonde.

Il était difficile de mieux marquer l'intérêt, pour ainsi dire, commercial que venait défendre l'orateur. Et il faut convenir que sa qualité de président d'une Société avant tout utilitaire lui en faisait un devoir. Mais M. Georges Lecomte se devait à lui-même et devait aux nombreux écrivains qu'il représentait de ne pas s'en tenir là. Il devait flétrir la pornographie pour elle-même et c'est ce qu'il a fait dans les passages suivants :

Loin d'être une forme de l'art, la pornographie en est la négation la plus cynique. Mais qu'on ne se méprenne pas sur nos intentions ! C'est au nom de l'art, de la beauté, de la fantaisie la plus libre, des études sincères et profondes du cœur, de la forte littérature de vérité humaine et sociale, que nous dénonçons la honte pornographique au mépris des peuples. Nous avons le plus grand souci des

libertés légitimes de l'art. Et, au cas où on aurait l'imprudence ou la sottise d'y toucher, on nous verrait debout pour les défendre comme nous sommes debout aujourd'hui pour protester contre une abominable industrie qui corrompt la foule et atteint le prestige de la France...

A l'époque où des magistrats fâcheusement inspirés commettaient l'erreur de poursuivre *Madame Bovary*, de Gustave Flaubert, menaçaient les Goncourt pour *Germinie Lacerteux*, beau livre de vérité et de piété, on nous aurait vus devant les tribunaux pour rendre hommage à leur conscience d'artiste en même temps qu'à la noblesse de leur œuvre.

Et pour être bien sûrs que nous nous comprenons les uns les autres, je me fais un devoir de vous dire que, par exemple, une œuvre comme celle d'Emile Zola, si magnifiquement grondante des forces de la nature et de la vie, paraît à la plupart d'entre nous une œuvre très puissante, et dans son ensemble très saine.

En lisant ces protestations, il semble qu'on ne puisse se défendre d'un sentiment d'inquiétude. Certes, il serait difficile d'être moins tendre que ne l'est le président de la Société des Gens de lettres. Mais il éprouve le besoin de marquer que, pour condamner la pornographie, il ne se place pas sur le même terrain que ceux auxquels il est cependant venu apporter l'appui de sa parole et de l'autorité que lui donne sa fonction. Ce n'est pas au nom de la morale qu'il prononce les paroles les plus sévères, c'est au nom de l'art et il fait toutes réserves afin que l'on sache bien que telle occurrence pourrait s'offrir où ses alliés d'un soir et lui-même ne se trouveraient pas du même côté de la barricade. La

pornographie qu'il condamne et qu'il combat paraît bien n'être pas celle contre laquelle guerroient M. le sénateur Bérenger et M. le pasteur Comte. Et la question revient obsédante, que nous posions au début : qu'est-ce donc que la pornographie ? A quoi la reconnaît-on ? Qu'est-ce qui n'est jamais pornographique, qu'est-ce qui l'est quelquefois, et qu'est-ce qui l'est toujours ?

II

Qu'est-ce que la pornographie ?

La première idée qui vient à l'esprit, c'est que le pornographique est la même chose que l'immoral. Mais on voit tout de suite après que beaucoup de choses sont condamnées par la morale qui ne sont ni ne paraissent être pornographiques. Le vol, l'assassinat sont immoraux. Nul ne s'avisera de qualifier de pornographique le récit, le tableau d'un assassinat ou d'un vol. La représentation de ces crimes par l'image ne peut même pas être immorale, car il n'y a d'immoral que ce qui pousse ou ce qui excite à mal faire, et l'image du vol ou de l'assassinat n'offre rien de séduisant qui puisse exciter à la pratique. Il n'en est pas tout à fait de même de la description ou du récit littéraires : l'habile choix

des circonstances et des perspectives peut effacer du crime tout ce qui en fait l'horreur, auréoler, pour ainsi dire, le criminel du prestige de l'adresse, de la force ou du courage, rendre ainsi contagieux l'exemple et provoquer l'immoralité. Même alors, cette figuration du mal par la plume ne saurait s'appeler pornographique. Il n'y a pornographie que lorsqu'il y a représentation de certains actes, de certains sujets. Et la racine grecque du mot indique bien le genre de ces sujets. Pornographie veut dire en effet ce qui parle, ce qui traite *(graphein,* écrire) de la prostitution *(porné,* courtisane). Les sujets pornographiques appartiennent donc tous à une certaine catégorie d'actes qui se trouvent suffisamment définis par ce que nous venons de dire.

Cependant le mot a pris dans la langue usuelle une signification restreinte. Il a maintenant un sens péjoratif qui serait injuste si on l'appliquait à des livres graves, rédigés uniquement dans l'intérêt de la science et du bon ordre public. L'auteur d'une histoire des courtisanes, de toute la législation à laquelle ces femmes ont été soumises, de toutes les institutions auxquelles leur existence a donné lieu ne saurait, sans injustice et malgré l'étymologie, être qualifié d'écrivain pornographique, non plus que le sociologue ou le médecin qui étudient les milieux sociaux où la courtisane peut naître, pulluler ou se raréfier, les tares physiologiques qui condi-

tionnent cette profession ou qui en résultent. Un roman même qui dépeindrait la vie et les sentiments de cette catégorie d'êtres humains ne saurait être, pour cela, qualifié de pornographique. Si hardi que soit *la Fille Elisa,* et bien que ce ne soit pas un livre à mettre entre toutes mains, le roman des Goncourt ne mérite pas la réprobation que comporte cette épithète.

Ce n'est donc pas tant la matière traitée qui donne ou ôte aux écrits le caractère pornographique, c'est, avant tout, la manière de les traiter. Toute chose humaine, si basse et abjecte qu'elle soit, peut être traitée noblement. Et non pas même en l'idéalisant, en la transformant, en la vidant de la pulpe de vie qui fait à la fois sa vérité et sa saveur, mais en lui conservant tout ce qui en fait la réalité et lui donne toute sa portée.

Nonobstant, il faut reconnaître que l'étymologie du mot nous aide à bien comprendre le sens ignominieux qu'il a pris. Car ce sens est tout à fait en rapport avec la réprobation qui s'attache à la courtisane. On idéalise parfois ce genre de femmes en les transformant en des sortes de prêtresses de Vénus et de l'amour, et, ce faisant, on blasphème l'amour même. Car l'amour n'est pas vénal, car l'amour se dépasse lui-même, il va vers un but sacré, la perpétuité de la race humaine ou du moins l'exaltation des êtres qui s'aiment, le développement de toutes leurs puissances et comme leur transfiguration

en beauté. L'amour est fécond, fécond pour la race, tout au moins fécond pour les êtres qui le ressentent, qui en deviennent plus grands, plus beaux et meilleurs. L'amour va toujours aux développements, aux épanouissements de la vie. C'est ce qui en fait la plus admirable force du monde. Et justement la courtisane n'aime pas, elle fait, sans amour, les gestes de l'amour, c'est pour cela qu'elle est mensongère; elle est stérile, inféconde; elle détruit, épuise la vie, c'est pour cela qu'elle est vile. Ce sont justement ces gestes d'un corps vidé de son âme, gestes sans signification et sans but, qui sont la matière spéciale de toute pornographie. Le nom est donc profondément juste et très mérité.

Ainsi délimité et déterminé, le pornographique se confond avec l'obscène. Il tomberait alors directement sous le coup de l'article 230 du Code pénal qui réprime « l'outrage public » à la pudeur. Mais un article spécial de ce même Code, l'article 287, est plus spécialement destiné à réprimer « les chansons, pamphlets, images ou gravures contraires aux bonnes mœurs ». Et il semble bien que ce soit précisément ce dernier genre de publications qui mérite vraiment le nom de pornographique. Le pornographique ne serait plus seulement l'obscène, lequel constituerait vraiment une sorte d'outrage à la pudeur, mais il comprendrait en général les publications « contraires aux bonnes

mœurs ». Le sens très net, très précis, très déterminé que nous avions trouvé tout à l'heure perd de sa netteté, il devient vague, ses contours s'estompent et se distendent, les frontières de la pornographie, qui tout à l'heure s'arrêtaient après l'obscène, s'étendent maintenant plus loin et paraissent vouloir enclaver tout le vaste, l'immense domaine de ce « qui est contraire aux bonnes mœurs » ; jusqu'où vont donc ces frontières ?

III

La pornographie et les bonnes mœurs.

Qu'est-ce qui est « contraire aux bonnes mœurs » ? — C'est ici que commencent les contestations. Lorsque *Madame Bovary* fut poursuivie par les magistrats du second Empire, ce qui parut répréhensible, ce furent bien moins les peintures trop vives que les tendances générales du livre. La peinture de l'invincible ennui d'une petite bourgeoise, lectrice de romans et mesquinement élevée, ennui qui la conduit inévitablement à l'adultère, parut une sorte d'apologie de l'infidélité conjugale. On y pourrait tout aussi bien voir, par le suicide d'Emma Bovary, la constatation de la faillite de

l'adultère. Mais on n'avait pas encore vu les hypocrisies morales, les mesquineries de la vie bourgeoise, peintes avec cette crudité, étalées avec une telle sincérité âpre. C'était la vie ordinaire, la vie correcte, la vie réputée honorable et comme il faut, c'étaient les bonnes mœurs enfin qui sortaient du livre réprouvées et condamnées. Le livre paraissait donc, et devait paraître « contraire aux bonnes mœurs ». Car, qu'est-ce que les bonnes mœurs ? Ce sont les mœurs courantes, les communs usages, tout ce que l'on voit tous les jours, qui, par conséquent, n'étonne ni ne détonne.

Une société en possession d'une doctrine morale, qui impose à ses adhérents l'observation d'un code moral à la fois ferme et précis, où tous les cas sont prévus, toutes les actions jugées et clairement étiquetées, les unes déclarées bonnes et les autres notées d'infamie, une société en un mot, telle que l'Eglise catholique, qui revendique un pouvoir de direction et de contrôle sur la conduite de tous ses membres, peut tout juger fermement au nom de la doctrine morale et ne pas s'en rapporter pour apprécier la valeur des mœurs uniquement aux habitudes du milieu social. Elle peut déclarer que telle action conforme aux usages n'en est pas moins immorale ; elle peut affirmer que telle autre est excellemment morale quoique contraire à tous les usages. Elle peut réhabiliter le scandale. Le scandale

est, au contraire, dans une société sans doctrine, la seule marque des mauvaises mœurs. La seule règle devient : « ce qui se fait est bien, et ce qui ne se fait pas est mal. » Les magistrats, hommes moyens, appartenant à la moyenne sociale, sont ainsi très bien placés pour juger de ce qui, dans cette moyenne, apparait comme intolérable. Ce qui est « contraire aux bonnes mœurs », c'est le scandale. « C'est intolérable ! » voilà le principe de tout jugement, la raison dernière de toute condamnation. Les juges ne font qu'extérioriser les jugements de la rue ou des salons.

Et dans nos sociétés détachées, séparées, ou émancipées, comme on voudra, de tout pouvoir spirituel, qui ont mis à la base de leur constitution la neutralité entre les doctrines et par suite l'indifférence à toute doctrine, à vrai dire la négation de toute doctrine, il ne peut qu'en être ainsi. Quand on n'a pas une doctrine sur l'homme, sur le but de la vie humaine, sur la conformité nécessaire des lois et des mœurs au but reconnu, on ne peut avoir que des règles empiriques de la conduite; c'est la coutume alors, l'habitude qui règle les mœurs, c'est l'accoutumance seule qui permet de dire que quelque chose est bon ou mauvais. Or, nos sociétés assurent qu'elles laissent libres toutes les doctrines, elles ne professent aucune religion, aucune philosophie, car si elles avaient une doctrine

quelconque, que deviendrait, je vous prie, la liberté de penser? Il faut qu'on soit libre de penser comme on l'entend. Il en résulte de la façon la plus nécessaire que chacun doit se croire libre d'agir comme il juge bon. Ceux qui dans leurs actions gênent trop les autres, ou leur font du mal ou simplement dérangent leurs habitudes, sont réprimés. Etre tolérable, rester tolérable, tout est là. L'intolérable seul, c'est-à-dire l'exorbitant, le trop clairement inaccoutumé, est condamnable et réprimé. La société n'est qu'un milieu de tolérance.

IV

Les artistes et le public en face des bonnes mœurs.

Aussi les bonnes mœurs deviennent-elles toutes relatives. L'intolérable, en se répétant, crée une accoutumance et peu à peu devient tolérable. Et au bout d'un certain temps, les mauvaises mœurs deviennent les bonnes mœurs. Bonnes, non pas aux yeux d'une doctrine fixe, non pas même au regard des lois incompressibles de l'organisation sociale et de la nature humaine, mais au regard et au préjugé des gens qui voient ces mœurs, qui les côtoient, qui les

vivent. Dans les sociétés païennes où manquait une doctrine des mœurs, où les corps humains se montraient sans voiles dans les jeux et les gymnases publics, les plus étranges pratiques étaient tolérées, parfois même faisaient partie de cérémonies religieuses.

Quand le christianisme eût apporté avec sa doctrine une règle fixe des mœurs, toute cette luxure fut réprouvée et la décence naturelle reprit ses droits. C'est lorsque se produisit, au XVI^e siècle, la renaissance païenne, que les artistes firent reparaître le nu dans leurs tableaux et leurs statues. Ils y furent naturellement portés par le souci de l'art et le culte de la beauté. Car pour rendre avec vérité les attitudes et les mouvements, même sous les draperies, il faut que l'architecture du corps se fasse sentir; c'est le corps qui est la raison d'être de la draperie, c'est donc lui qu'il faut étudier d'abord, dans sa simple nudité. L'étude du nu est ainsi une condition nécessaire de l'art complètement vrai. Or, dès qu'un peintre ou un sculpteur sont mis en présence des formes pures du corps vivant, il leur semble à peu près incontestable que le triomphe de leur art doit être de traduire directement ces formes dévoilées, dans la souplesse vivante de leurs lignes, dans l'harmonie merveilleuse de leur coloris, dans la splendeur de leur libre épanouissement. Et ainsi, peu à peu, absorbés dans leur rêve de beauté, les artistes ne voient

plus que des jeux de lignes et de couleurs, des harmonies de formes, où le nu tantôt triomphe et s'étale seul, tantôt est mis en valeur par des étoffes, des accessoires et des draperies. Et le déshabillé se montre à côté du nu.

Mais tandis que les artistes dans leur atelier s'habituent aux nudités et peuvent même très sincèrement n'y voir que des motifs de beauté, le public, qui ne vit pas dans les ateliers, ne laisse pas que d'être surpris par ce que lui montrent les artistes et ne peut que manifester son effarement. Ce qui, pour les artistes, en vertu de leur éducation artistique même et des pratiques de leur métier, n'est pas contraire aux bonnes mœurs, le devient au contraire pour le public. Le nu pour le public demeure toujours plus chaste que le déshabillé : *la Source* d'Ingres ou même son *Odalisque* sont infiniment plus chastes que *le Dortoir des ouvrières* de Fragonard. Ce dernier tableau doit paraître au public un tableau de mauvais lieu; les connaisseurs cependant n'en sont pas choqués et les artistes l'admirent. C'est que le public est habitué au sens ordinaire que prennent dans la vie les exhibitions et les attitudes, tandis que les connaisseurs et les artistes ne voient presque plus ce sens vulgaire et atteignent directement une autre signification, le sens purement esthétique que prennent les assemblages de lignes, de formes et de couleurs. Et ceci

n'est pas pour excuser la polissonnerie évidente des Lancret et des Fragonard, mais pour expliquer comment cette polissonnerie, à cause de l'art admirable qu'elle contient, s'épure, pour ainsi dire et peut arriver à ne plus choquer l'esprit. Les artistes habituent les connaisseurs à de plus grandes hardiesses, les connaisseurs influent à leur tour sur le public et peu à peu finissent par être admises des œuvres qui, à leur apparition, firent scandale. Qui songe aujourd'hui à se scandaliser de la *Danse* de Carpeaux qui, lors de sa mise en place sur la façade de l'Opéra, excita dans la presse de si vives contestations ?... Dans l'espèce, l'œuvre est vigoureuse, un peu grossière, mais elle n'a rien de libidineux. Alors, cette violence de mouvement, ces corps nus, ces bouches rieuses, toute cette vie débordante fut interprétée par le plus grand nombre des honnêtes gens comme une scène de débauche. Mais, depuis, l'accoutumance s'est faite et avec elle s'est produite la tolérance ; nous en avons vu bien d'autres.

Ce que nous venons de dire des arts du dessin, est aussi vrai des arts littéraires. Les romanciers, les dramatistes, à force de se courber sur les passions de l'homme et sur les ressorts secrets de ses actes, parmi lesquels les passions et les réalités de l'amour sont à la fois les plus violents et les plus communs, finissent par ne voir dans les manifestations les plus grossières

de l'amour et même dans la débauche que des cas intéressants et curieux : ils s'y intéressent à cause de leur monstruosité même, et ils éprouvent, après avoir vu, le désir de traduire aux autres ce qu'ils ont vu. Ils trouvent dans cette expression de leurs visions intérieures le but même de leur art. Initier les autres hommes à la connaissance complète de la nature de l'homme, révéler l'homme à lui-même, c'est évidemment l'objet de l'art littéraire. Or, les violences, les bassesses, les grossièretés, les dégradations et même les aberrations de l'homme font partie de sa nature. Rien n'est étranger à l'art. Il n'y a pas de domaine qui puisse lui être interdit. Ainsi le littérateur ressemble souvent à un médecin qui, absorbé par sa passion scientifique, décrit les maladies, les plaies, les tares, les déchéances de la vie avec une sorte d'amour. Et l'on sait que le langage des médecins est souvent déconcertant pour les non-initiés. Ils parlent de « cas admirables » ou de « belles maladies ». Les littérateurs font de même et trop souvent ils oublient qu'ils sont hommes pour n'être que littérateurs, pour ne parler au public qu'en littérateurs.

De là les malentendus qui se produisent entre les littérateurs et leur public. Flaubert et les Goncourt devaient scandaliser leurs contemporains, Flaubert avait nettement conscience de cette opposition lorsqu'il s'emportait contre les Phi-

listins. Mais ici encore, comme pour les artistes, l'accoutumance se fait. Peu à peu le public ne se scandalise plus. Vient même un moment où plus rien n'est capable de le scandaliser. C'est ce public qui finit par trouver les artistes trop timides et qui leur demande de pimenter leurs dessins, leurs écrits ou leurs représentations. Ce ne sont pas des dramatistes qui ont voulu que des femmes nues parussent sur quelques scènes, ce sont des impresarios qui savaient par là flatter les goûts du public. Et ce qui se passe en France se passe partout. Il y a peu de temps encore, en Angleterre, on ne tolérait pas le simple maillot, même les femmes acrobates devaient, par-dessus le maillot, revêtir quelque figure de robe; or, tout récemment, à Londres, une danseuse s'est exhibée dans le rôle de Salomé, vêtue sur sa chair à peu près de ses seuls bijoux; les spectateurs n'ont pas protesté et au contraire tous les journaux de Londres ont raillé la municipalité de Manchester qui a refusé à l'artiste la permission de danser. Le public s'accoutume et il n'y a pas de limites à son accoutumance, il peut arriver à tout tolérer, il peut même réclamer — il est dans la nature des choses qu'il réclame — des exhibitions que les vrais artistes lui refuseront. Et ainsi, tandis qu'au début ce sont les artistes qui sont plus hardis, il arrive à la fin que le public est plus licencieux que les artistes.

Je parle évidemment des vrais artistes, de ceux qui ont le souci, le culte de l'art et se soumettent à toutes ses lois.

V

Comment lever les malentendus.

Par là, de plus en plus, se fait voir l'incompréhension réciproque des artistes et du public. Ils ne parlent pas le même langage Les choses n'ont pas pour les uns et pour les autres le même sens. C'est ce qui rend si difficile la question de la moralité ou de l'immoralité de l'art. Et la question de la pornographie se ramène en dernière analyse à cette question. Je citais au début les paroles de M. Georges Lecomte proclamant les droits de l'artiste, réclamant en faveur de la légitime liberté de l'art. M. Georges Lecomte a raison : l'œuvre d'art en soi ne doit être jugée que d'après les lois de l'art, d'après les canons et les normes de beauté. Toute belle œuvre, toute œuvre sincère, toute reproduction de vie n'est pas, ne peut pas être immorale.

Ce qui rend trop souvent libidineuses les œuvres des arts du dessin aussi bien que de la littérature, c'est précisément leur absence de vérité. Tandis que la luxure vraie est toujours

brutale et abêtissante, les peintres, les écrivains du dix-huitième siècle la parent de grâces spirituelles et la rendent ainsi aimable, mais aux dépens de la vérité. L'amour vrai, même dans ses plus violents transports, conserve de la retenue et comme une certaine grâce pudique. Nos romantiques ont trouvé le moyen de peindre sans pudeur la violence des actes, l'impétuosité des gestes et d'y joindre les extases spirituelles, tous les extravagants discours des Jacques, des Valentine et des Lélia. C'est ainsi qu'en faussant la nature, en estropiant la vérité, ils rendent le vice aimable, tout comme d'autres, par des moyens symétriques et tout aussi peu consciencieux, en arrivent à rendre la vertu odieuse.

De ces artistes qui peuvent ne faire que se tromper, comme de ceux qui, de propos délibéré, tendent à flatter les passions mauvaises, il n'y a rien de plus à dire, sinon que les premiers pèchent contre la vérité et la beauté, et que les seconds tombent dans la perversité. Les uns et les autres se mettent ainsi hors des conditions normales de l'art. Et ce n'est pas d'eux que nous devons nous préoccuper. Il est toujours relativement facile de montrer dans leurs œuvres mêmes ce par quoi ces œuvres sont fautives et pernicieuses. Mais le cas des vrais et purs artistes est infiniment plus complexe. Quand je vois tel romancier faire annoncer son

dernier livre comme une « lecture troublante » qui doit « éveiller toutes les visions lascives de l'Orient » ou d'ailleurs, je suis fixé ; il l'annonce et le proclame lui-même : eût-il du talent, c'est un simple pornographe, il spécule sur les « troubles » et sur les « lascivités » pour débiter son produit. L'art n'a rien à faire avec ce commerce. Mais quand un artiste probe comme un Carpeaux, un Flaubert ou un Huysmans, livrent au public une œuvre sincère, toute pleine de vérité et de vie, et que cependant il paraît à peu près incontestable que l'œuvre n'aura guère sur le public que des effets immoraux, on ne peut s'empêcher d'être perplexe. Car, d'une part, l'artiste a fait œuvre d'art ; telle quelle, pas plus en elle-même que dans l'intention de l'artiste, l'œuvre n'est pas immorale, et cependant il est difficile, il est impossible qu'elle soit comp.ise par le public, elle est dangereuse, nuisible, socialement condamnable.

Voilà ce qu'il faut bien que les plus déterminés défenseurs de la liberté de l'art comprennent et consentent à entendre. Et c'est ici la source de la divergence que nous remarquions au début entre le discours du président de la Société des Gens de lettres et la pensée des ligueurs auxquels il venait s'unir. Dire d'une œuvre d'art qu'elle est immorale, pornographique, si l'on veut, la poursuivre et la condamner même, ce n'est pas toujours et nécessairement noter

d'infamie l'artiste qui l'a produite. Je fais pour ma part, une grande différence entre le romancier dont je citais tout à l'heure l'annonce-réclame et Huysmans, et j'aurais cependant à peu près autant de scrupule à mettre à la portée de tous *A vau-l'eau, Là-bas* ou *En route* même, que le roman annoncé comme « troublant » et « lascif ». Et nul cependant n'a plus de respect que moi pour la probe sincérité de l'homme qui, à force de voir les tares humaines et de sentir dans la volupté même son écœurant arrière-goût, en est venu à aimer les beautés pures, les beautés austères et à si bien les aimer qu'il a su muer en beauté l'affreux martyre de plusieurs mois dont la mort seule l'a pu délivrer.

La raison de cette sorte de contradiction entre l'estime que l'on peut professer pour l'artiste et pour son œuvre et les craintes que cependant cette œuvre peut inspirer vient de cette différence que nous avons déjà constatée entre le sentiment pur de l'art, tel que l'artiste peut l'éprouver, et les excitations que l'œuvre d'art fait naître dans le public. On ne peut juger de la même manière une œuvre d'art selon qu'on se place au point de vue unique de la beauté ou qu'on se place au point de vue de l'effet que cette œuvre peut produire sur le public. C'est une parole naïve et que tout démontre être fausse que cette affirmation partout répétée : la beauté ne peut produire que de bons effets, parce qu'il n'y a pas de beauté

absolue universellement reconnue par tous comme telle.

L'art est une sorte de langage par lequel l'artiste traduit au dehors ses sentiments par des lignes, par des formes, par des couleurs, par des sons ou par des mots. Si les signes qu'emploie l'artiste étaient entendus par le public dans le sens même qu'ils ont pour l'artiste, il serait vrai alors que toute œuvre belle, en vertu de sa beauté même, ne pourrait qu'élever les âmes. Mais il n'en est pas ainsi : le public sent avec les impressions ordinaires de la vie, ce que l'artiste peut-être exprime avec des sentiments spéciaux, dans le langage propre de l'art. C'est pour cela que les plus chastes nudités peuvent être par le public mal comprises. M. Deherme écrivait un jour : « Aujourd'hui, les statues grecques sont obscènes... J'en ai fait l'expérience dans un milieu ouvrier, où j'ai pu observer des enfants, des jeunes femmes et des jeunes hommes défilant devant un moulage du *Discobole* (1). » M. Deherme attribue cette interprétation fâcheuse d'un pur chef-d'œuvre à la corruption des âmes ; il me semble qu'il faut n'y voir que l'incompréhension que je signalais. Pour quiconque ne fait que vivre, pour quiconque n'a pas reçu l'initiation nécessaire à la culture dans l'âme des sentiments

(1) *Coopération des idées*, 1ᵉʳ juin 1908, p. 325.

artistiques, la nudité doit prendre naturellement le sens que, sous nos latitudes, elle revêt dans la vie. C'est pour cela que le sens chrétien la proscrivait des demeures ordinaires, la bannissait des places publiques, et surtout en dérobait la vue aux yeux des adolescents. Le déshabillé a un sens plus net encore. Et les analyses subtiles des romanciers, tout l'art qu'ils déploient, qui leur voile les effets sociaux de leurs œuvres, sont tout simplement entendus par le public comme des raffinements qui relèvent de discrétion les scènes finales et, évitant les détails précis et grossiers, ne laissent que plus libre champ à l'imagination sensuelle. Les ressorts secrets par où l'on explique les passions leur servent d'excuse et la constatation des plaisirs éprouvés par les héros leur donne un attrait de plus. Peu importent même les souffrances, les dégoûts et les rancœurs, la description de la passion porte en elle-même quelque chose de contagieux. On sait l'épidémie de suicides que provoqua *Werther,* et nul ne saura le nombre de femmes qui ont eu la tête et les sens troublés par *la Nouvelle Héloïse* et par *Valentine.*

C'est précisément pour cela, beaucoup plus encore que pour la pornographie véritable de nos auteurs, que les romans français sont suspects à l'étranger. Les plus célèbres roulent presque tous sur l'inévitable adultère, et les plus consciencieux, comme les plus délicats,

ont également scandalisé dans beaucoup de leurs écrits les publics non préparés. Cependant nous avons en France toute une autre littérature, saine, forte, vraie, moralisatrice. Les derniers romans de M. Paul Bourget, l'œuvre entier de M. Henry Bordeaux, celui de M. René Bazin, la plupart des livres d'Edouard Rod, une foule d'autres, moins célèbres, pourraient, s'ils étaient mieux connus à l'étranger, donner de notre littérature et de notre vie nationale une idée tout autre et infiniment plus exacte que celle qu'on a puisée dans des livres trop vantés et trop admirés. C'est à faire connaître ces œuvres que *l'Action sociale de la femme* a consacré son bulletin mensuel bibliographique (1).

On voit assez que la signification sociale de l'œuvre d'art est quelque chose d'assez différent de sa valeur artistique. Et par conséquent une œuvre pourra être qualifiée du nom de pornographique selon le milieu auquel elle sera adressée. La pornographie, pour le sociologue, se trouve dans les effets sociaux et si trop souvent elle peut exister aussi dans les œuvres, lorsque les auteurs prennent visiblement un plaisir d'ordre sensuel aux images ou aux descriptions qu'ils tracent, lorsqu'ils ont pour but manifeste d'exciter les sens et d'allumer les passions, il se peut qu'elle ne se trouve que

(1) Chez Rialland, rue de la Bienfaisance, 1 franc par an.

dans les effets, que l'œuvre soit pornographique sans que l'auteur soit un pornographe. Le *Discobole* est pornographique pour les ouvriers observés par M. Deherme.

Faut-il donc poursuivre et proscrire le *Discobole* ? M. le sénateur Bérenger lui-même ne le voudrait pas. Il faudrait cependant conclure que, si l'observation démontrait que l'immense majorité des spectateurs étaient impressionnés comme les ouvriers, la proscription s'imposerait.

Dès que l'on touche de façon ou d'autre à la passion de l'amour, on est entraîné et on entraîne après soi vers la considération de certaines réalités. Ces réalités de l'amour sont le piédestal nécessaire d'où l'âme peut s'élancer aux plus hautes régions de la vie : la pornographie commence au moment où, au lieu d'être un point d'appui, les réalités deviennent comme des entraves qui enchaînent au sol grossier et empêchent le frémissement des ailes. Au-dessus de la limite immobile, la frontière monte ou s'abaisse selon ce que sont les mœurs. Seule une doctrine fixe de la vie, seule une connaissance exacte des lois de la réaction sociale de l'art pourraient établir des frontières précises. Et si nous avons quelques connaissances psychiques de plus que nos pères, il nous manque ce qu'ils possédaient : une doctrine de la vie. Il y a des coutumes, peut-on dire qu'il y a encore

des mœurs, c'est-à-dire des actes approuvés par tous comme bons, d'autres condamnés par tous comme mauvais ? Nous avons le mariage, des restes de pudeur chrétienne : cependant on nous vante l'union libre, le droit des jeunes filles aux expériences amoureuses, le droit à la maternité, le droit à l'avortement, on prêche partout un malthusianisme sans contrainte. Comment pourrions-nous préciser ce qui est ou n'est pas contraire aux bonnes mœurs, quand nous manquons d'une doctrine des mœurs, quand il semble bien que les mœurs elles-mêmes n'existent plus ? Nous aurons beau blâmer la pornographie, en dire les hontes et en maudire les ravages, toutes nos belles paroles, tant que nous n'aurons pas restauré et affermi nos conceptions doctrinales de la vie, ne seront que vaines déclamations. Car nous ne saurons même pas où commence, où finit le mal que nous déplorons. Pour le savoir, il faut connaître exactement l'homme, ses pouvoirs, ses facultés, ses fonctions, ce qu'il doit faire en ce monde, ce que vaut sa vie, comment s'en servir et la propager. Mais cette science, cette doctrine de l'homme sans laquelle il ne saurait y avoir ni mœurs, ni morale, ni aucune appréciation des actes humains, si l'on veut la découvrir et la retrouver, peut-être faudrait-il ne pas éteindre toutes les étoiles.

II

LA LIBERTÉ DE L'ART

Il y a une *Ligue contre la licence des rues*, il y a aussi une *Ligue pour la liberté de l'Art*. Les fondateurs de cette dernière se proposent de lutter contre les agissements de la première. Il leur semble que M. le sénateur Bérenger et ceux qui le suivent sont des inquisiteurs qui veulent mettre à mal les artistes. On prononce le nom terrible de Torquemada. Cependant ces mêmes ligueurs, qui se proposent de protéger les artistes contre les tortures de M. Bérenger, reconnaissent qu'il y a des publications ignobles qu'on a le droit et le devoir de poursuivre et de proscrire. Ils n'admettent donc pas une liberté absolue de tout dire et de tout publier. Il y a des limites à la liberté. Il s'agirait de préciser ces limites et ce n'est pas chose aisée.

Les difficultés sont grandes. N'essayons pas de les surmonter. Prenons plutôt un détour. Et puisque les deux Ligues sont d'accord sur quelques vérités élémentaires, partons d'abord de ces vérités. Elles se ramènent à deux simples propositions : *On ne peut pas tout interdire,* reconnaît la Ligue contre la licence des rues ;

à son tour, la Ligue pour la liberté de l'Art avoue qu'*il y a des choses qu'il faut interdire*. Entre ce que, d'un commun accord, on est d'avis qu'il faut interdire et ce qui, également d'un accord commun, ne peut pas être interdit, se trouve le domaine de la liberté. Afin de délimiter ce domaine il paraît indispensable d'étudier l'art en lui-même, on verra ainsi l'indépendance dont il a besoin, les libertés qu'il exige vis-à-vis de la société ensuite. Et si enfin on n'arrive pas à déterminer tout à fait ce qui doit demeurer libre et ce qui ne doit pas l'être, on aura du moins fait avancer la solution du problème. Car on en saisira mieux toutes les contingences et toutes les complexités.

I

Indépendance de l'art comme tel.

L'art est une des manifestations de l'activité de l'esprit. L'art doit-il être autonome ? Doit-il être indépendant ? A-t-il le droit d'être libre ?

Que l'art ne puisse pas être tout à fait indépendant, cela n'est pas douteux. Car l'art agit sur une matière, il se sert de matériaux, il doit se soumettre aux lois que lui impose la matière dont il se sert. L'architecte ne peut pas faire des

murs trop minces, des voûtes trop hautes, il ne peut pas à sa fantaisie réduire les pleins, augmenter les vides; le sculpteur doit tenir compte du centre de gravité de ses statues; le peintre ne peut pas s'affranchir des lois de la perspective et de l'optique; le musicien ne peut pas écrire des partitions qu'aucune voix ne pourrait chanter ni aucun instrument exécuter; le poète ne peut pas écrire des vers impossibles à prononcer; l'auteur de ballets ne peut pas prescrire des poses qu'aucune danseuse ne pourrait tenir. L'art est donc sous la dépendance des moyens dont il se sert. Aussi bien ce n'est pas ce qu'on a voulu dire quand on a réclamé en faveur de l'indépendance de l'art.

On a voulu simplement dire que l'art ne devait pas subir de servage, qu'il se suffisait à lui-même et devait en conséquence être autonome, qu'il ne devait pas être au service d'une autre fin, qu'il ne devait être subordonné ni à la religion, ni à la politique, ni à la morale, ni à la pédagogie, qu'il ne devait même pas être contrôlé par les théologiens, par les politiques, par les pédagogues ou les moralistes, et qu'enfin il devait être libre de choisir, sans que s'exerçât aucune prohibition extérieure, tous les sujets qui lui conviendraient.

La lyre peut chanter tout ce que l'homme rêve,

disait Lamartine.

Et sûr tous ces points il est difficile de ne pas donner raison aux artistes. L'artiste a besoin, pour être pleinement artiste, de n'être ni entravé, ni gêné par aucune considération étrangère à l'art lui-même. Si le savant, durant ses recherches, doit s'absorber dans la poursuite de la vérité, ne penser qu'au vrai, ne se préoccuper de rien autre, à plus forte raison en est-il ainsi de l'artiste. L'industriel et le médecin doivent, au moment où ils ne sont plus qu'industriel et médecin, jouir d'une autonomie. L'artiste bien plus encore. Car l'artiste, le poète n'est pas un homme comme les autres. Tous les autres, le savant même, s'ils ont leur instant sacré, celui de l'invention, de la découverte, n'ont besoin pour la conduite de leurs travaux que d'avoir cette illumination d'un instant. L'idée maîtresse, la vue féconde une fois conçues, le raisonnement, les connaissances, les habitudes pratiques et discursives de l'esprit suffisent à mener à bien toute la solution du problème. Dès que Le Verrier eût vu que les perturbations d'Uranus pouvaient être dues à un astre encore inconnu, il n'eût qu'à livrer son idée à ses calculateurs et ceux-ci, par des méthodes connues, déterminèrent la position de Neptune. Dès qu'un médecin a établi son diagnostic, le traitement suit, selon les lois établies par la pratique médicale. L'invention, la vue intuitive de l'esprit, l'idée de génie, ce que j'appelais tout à

l'heure l'instant sacré, ne dure que peu de temps, n'est qu'une partie essentielle, mais peu durable, dans les activités ordinaires. Ce n'est, en somme, dans la vie de l'esprit qu'une sorte d'accident.

Il en est tout autrement pour le poète — et tout artiste est poète. L'état d'invention, de transe, diraient les médiums, d'inspiration, diraient les anciens, l'instant sacré dure tout le temps. Il serait peut-être exagéré de dire qu'aucun procédé, qu'aucun savoir-faire habituel, qu'aucun discours ne vient prêter à l'artiste un secours et un appui, mais, même quand il se sert de raisonnements et de procédés, il doit sans cesse recourir à l'intuition pour exprimer son sentiment intérieur. Le poète, l'artiste véritable agit toujours sous la dépendance d'un état intime différent des états ordinaires qu'éprouvent les autres hommes, de ceux qu'il éprouve lui-même dans la vie commune. Cet état, qui tient à la fois de l'idée et du sentiment, de la conception qui approfondit et de la passion qui emporte, est ce que désigne exactement le mot *enthousiasme*. C'est une sorte de transposition de l'être, une espèce d'enivrement : dans cet état, l'artiste n'est pas tout à fait à lui-même, il a des sens plus perspicaces et plus affinés pour tout ce qui touche à la vision intérieure, il devient insensible aux choses de l'extérieur. Il est un peu comme les somnambules ou les hynopti-

sés, il se rapproche des extatiques et des amoureux.

Et par là le génie est semblable à l'amour.

S'il est poète, il voit d'ensemble presque toutes les rimes qui encadreront l'expression de son état sans prévoir encore dans le détail quels sont les mots qui viendront remplir les vers (1) ; s'il est peintre, il voit des lignes qui s'harmonisent, des plans colorés qui jouent ; s'il est musicien, il entend des sonorités qui se répondent, souvent il conçoit en même temps un dessin architectural. Les détails peuvent varier avec les individus, mais ce qui reste constant, c'est que l'artiste voit toujours d'ensemble, et, s'il est vraiment génial, cet ensemble lui apparaît avec la forme même que l'œuvre doit prendre : ce sont des rimes et des mots s'il est poète, des sons s'il est musicien, des couleurs s'il est peintre, des formes de relief s'il est sculpteur. De cet ensemble, durant l'exécution, les détails se tirent comme les fils sortent de la filière de l'araignée, comme le ver à soie file son cocon. C'est un spectacle merveilleux que

(1) Cr. la méthode que suit Lamartine : « Sur l'album entr'ouvert devant lui, il jette au crayon quelques mots significatifs qui constituent le thème mélodique qu'il va orchestrer. Il se répète à lui-même ces quelques mots, en même temps, machinalement, il les reécrit sans fin sur un papier... Peu à peu des mots s'ajoutent, l'idée se développe en prose lyrique ; puis des rimes se répondent, la strophe se dessine Alors, brusquement, d'un trait très appuyé, le poète biffe tout le feuillet couvert d'esquisses informes, le tourne, et sur la page blanche la strophe jaillit, d'une écriture plus ferme parfois ornée de volutes et qui semble courbée par le vent de l'inspiration. » Jean des COGNETS, *Lamartine et Elvire*. *Correspondant* du 10 juillet 1910, p. 146.

Félix Ravaisson a décrit admirablement : « Nous nous proposons tel objet, telle idée ou telle expression d'une idée : des profondeurs de la mémoire sort aussitôt tout ce qui peut y servir des trésors qu'elle contient. Nous voulons tel mouvement, et sous l'influence médiatrice de l'imagination, qui traduit en quelque sorte dans le langage de la sensibilité les dictées de l'intelligence, du fond de notre être émergent des mouvements élémentaires, dont le mouvement voulu est le terme et l'accomplissement. Ainsi arrivaient à l'appel d'un chant, selon la fable antique, et s'arrangeaient comme d'eux-mêmes, en murailles et en tours, de dociles matériaux (1). »

Durant l'œuvre poétique la merveille est plus grande encore, car l'expression qui doit survenir pour révéler au dehors l'état intérieur n'est pas ni ne peut pas être l'ordinaire produit des expériences de la vie. Pour traduire l'état présent d'enthousiasme et d'inspiration, il faut que la mémoire, que l'imagination aient été meublées par d'anciens enthousiasmes. Il faut une inspiration pour acquérir les images poétiques qui plus tard serviront à traduire les inventions inspirées. C'est à l'aide d'images recueillies jadis à l'état d'inspiration que l'artiste peut maintenant exprimer son inspiration.

C'est pour cela qu'il ne suffit pas de res-

(1) *Rapport sur la philosophie en France au dix-neuvième siècle*, p. 259. 2ᵉ édit. Paris, 1895.

sentir vivement les impressions ni même d'avoir un sentiment poétique pour être capable de l'exprimer en poète, il faut d'abord avoir senti en poète la vivacité des images, la cadence balancée des rythmes, le charme, la vigueur ou la caresse des mots. Toute œuvre d'art suppose ainsi, en dehors de l'enthousiasme présent, de nombreux états d'enthousiasme antérieurs. L'artiste véritable ne descend guère du trépied divin qu'en de brefs et rares instants. Aussi ne faut-il pas s'étonner si l'artiste voit la vie autrement que le vulgaire, même autrement que ne le fait l'élite intellectuelle. Il sent avec une vivacité et une force plus grandes, les conventions sociales ne le touchent guère ; par delà la croûte des habitudes il découvre les spontanéités natives, c'est une sorte d'enfant terrible qui, à travers les vêtements et les draperies, voit comme à nu les ressorts cachés des êtres.

Il sent la vie dans son énergie et sa pureté. C'est pourquoi il déconcerte les routines de l'Ecole non moins que les habitudes de la société mondaine. Devant les rites et les façades son sens de la beauté s'indigne et s'insurge. Si vous lui ôtiez sa façon originale de voir, sa façon crue de sentir, vous lui enlèveriez son génie. Vous rogneriez l'ongle du lion. Un tel être est et ne peut être qu'indépendant. L'asservir à une formule, l'emmaillotter dans des règles, surtout vouloir lui imposer hors de son inspiration un but

quelconque à poursuivre, c'est lui enlever non pas sans doute toute habileté d'exécution, toute espèce de talent, mais ce qui fait la valeur propre et géniale du talent, ce qui donne à l'exécution sa saveur, c'est-à-dire l'inspiration, l'enthousiasme même. C'est pour cela que presque toutes les œuvres d'art commandées dans un but particulier sont froides, comme le prouvent assez les cantates ou les odes de circonstance, aussi bien que les tableaux commémoratifs. Vouloir imposer à l'artiste un but d'édification, d'édification religieuse, d'édification morale, c'est proprement l'annihiler comme artiste. L'art vaut par lui-même, la beauté est sa propre raison d'être, l'art marche l'égal de toutes les autres fins humaines. Aucune n'a le droit de l'asservir, et aucune n'en a le droit parce qu'aucune n'en a la puissance. Un art asservi n'est plus qu'un métier. L'art en lui-même n'est ni politique, ni religieux, ni moral, non plus qu'industriel ou médical, il est lui-même et il se suffit à lui-même. Il est l'art tout simplement, c'est-à-dire la transposition en beauté de toutes les choses qui sont.

Et comme la religion et la vertu sont des réalités et qu'elles peuvent être vues en beauté, il peut y avoir et il y a des œuvres d'art purement et profondément religieuses, les peintures de l'Angelico, ou la *Messe des morts* du plain-chant, ou la *Messe en fa* de Bach ; il peut y avoir aussi

des œuvres d'art purement et profondément morales, les intérieurs calmes de Metzu et de Gérard Dow, le saint Georges de Donatello, le *Cid* ou la *Symphonie pastorale*. Toutes les fois que l'artiste est lui-même religieux au fond de l'âme, du moins dès qu'il est capable de fortement sentir la beauté ou religieuse ou morale, de s'enthousiasmer pour elle, son œuvre s'imprègne de moralité ou de religion. Passant à travers les cordes vibrantes de l'âme du poète, les conceptions religieuses, les obligations morales, même les mouvements politiques, dévoilent toute leur noblesse et révèlent leur âme de beauté.

Mais par contre il pourra tout aussi bien se faire que l'artiste sente et découvre aussi une âme de beauté dans des paroles, dans des actes qui ne sont ni religieux, ni moraux. Qui sont même tout le contraire. Le Satan de Milton est admirable, Phèdre est une pécheresse non moins admirable, les ivrognes de Téniers, les ribaudes de Rubens sont superbes, les révoltés de Gorki sont des sortes de héros et l'on sait, depuis Guignol jusqu'à Arsène Lupin, que l'autorité n'a pas toujours le beau rôle contre les coquins.

Y a-t-il donc un art immoral ? Milton, Racine, Téniers, Rubens, Gorki, Tolstoï sont-ils des artistes immoraux ? En aucune manière, et cela même ne peut pas être.

Bien différents de ces nobles et purs génies, il y a sans doute des hommes de talent qui s'asservissent à des fins immorales, qui mettent leur plume ou leur pinceau au service du vice comme d'autres les mettent au service de la vertu. On cultive aujourd'hui la pornographie comme on cultivait jadis le genre sermon. Mais ces hommes précisément, en s'asservissant à des fins étrangères à l'art, en cherchant à produire chez les autres des excitations qu'ils savent aussi malsaines aux autres qu'elles leur sont à eux-mêmes profitables, ces hommes de talent abdiquent le nom d'artistes et ils renoncent à l'art. Eux aussi ils font du métier. Oui, alors même qu'ils l'assaisonnent de beaucoup de savoir-faire, qu'ils le colorent de quelques délicatesses, qu'ils le pimentent d'esprit. Leur savoir-faire a perdu son autonomie, il ne mérite plus d'être appelé art. Eux aussi se sont suicidés. Et leurs œuvres peuvent plaire, en dehors même des appâts grossiers qu'elles offrent, par les vestiges du talent, par la technique, par les procédés habiles, par l'ombre que l'art projette encore sur elles, mais en devenant immorales elles ont perdu leur âme, elles ont perdu leur beauté. Elles sont attirantes, mais le goût les éprouve laides.

Si au contraire elles sont tout à fait belles, elles ne sont plus vraiment immorales. Pas même quand elles paraissent l'être. La beauté

n'est que l'épanouissement, l'efflorescence de la vie. Et la vie ne peut fleurir que si elle est saine, si elle possède en elle les puissances d'expansion et de fécondité. Aucune œuvre d'art ne peut être belle (je ne dis pas intéressante, ni attachante, ni émouvante, je dis belle) que si l'âme qui l'a conçue, l'âme qu'elle exprime est belle elle-même, non peut-être intégralement, mais possède au moins quelque chose de la beauté. L'artiste, au milieu des laideurs et des platitudes, a su faire rayonner un fragment d'or pur parmi les abaissements dont il a aperçu et a mis en relief quelque élément de noblesse. C'est la fierté, c'est l'énergie que nous admirons dans le Satan de Milton, comme dans les révoltés de Gorki, dans Phèdre c'est la puissance déchaînée de l'amour, c'est l'ample béatitude de vivre dans les buveurs de Téniers et dans Rubens la joie souveraine des expansions de la vie. Voilà ce que les artistes ont vu, ce qu'ils ont mis dans leurs œuvres, ce qui nous ravit, ce que nous y admirons. Or, qu'y a-t-il là qui soit immoral, ou irréligieux, ou antisocial? La béatitude de vivre, la joie de la vie n'ont en elles-mêmes rien d'immoral. Par l'effet de cette vision directe de la nature primitive que nous signalions tout à l'heure chez l'artiste, les gestes les plus osés dans les belles œuvres sont comme purifiés par la vision artistique ; ils ne sont pas libidineux, pas même impudiques parce que,

dans l'état où se trouve l'âme de l'artiste, il n'y a plus que la nature, il n'y a plus que la vie, il n'y a plus ni impudeur ni pudeur. La vision de l'artiste le remet dans l'état paradisiaque. La pudeur n'existait pas avant que l'homme eût connu le mal, l'innocence ne connaît pas la pudeur non plus que les animaux. C'est l'immoralité qui crée la pudeur. L'artiste revient par l'inspiration aux états tout primitifs, il récupère l'état d'innocence. Dans toute la rigueur théologique à la fois et esthétique de l'expression le poète met le monde en état de grâce. Et de là vient que les très belles œuvres ont sur toute la sensibilité un effet si apaisant. Du plus lointain des âges nous reviennent les formes de l'innocence humaine, des joies sans trouble, des plaisirs sans reproche, de la vie à la fois la plus intense et la plus paisible.

Beata pacis visio.

Les œuvres où ne respire pas une telle paix, les œuvres qui sont par elles-mêmes troublantes, révèlent le trouble intime de l'artiste, le mélange obscur de son inspiration, elles sont de moins en moins artistiques à mesure qu'elles sont de plus en plus immorales. L'art véritable n'est jamais immoral. Ses œuvres ne requièrent aucune qualification éthique. Elles sont belles. Et cela suffit.

II

Dépendance sociale de l'artiste.

Mais tout ce que nous venons de dire ne concerne que l'art en lui-même. Et la question de la liberté de l'art n'offre alors qu'un intérêt théorique ou philosophique. L'art doit être et ne peut être qu'autonome, il ne peut subir d'autre loi que les siennes propres. Il est vrai que par cela même il ne pourra pas être immoral. Et s'il n'est pas immoral, ce n'est pas par des raisons de morale, c'est seulement par l'effet de l'harmonie intérieure. Mais dès que l'œuvre d'art entre par la publicité en contact avec le dehors, la question de la liberté de l'art revêt un nouvel aspect. On se demandait tout d'abord humainement et en théorie : est-il conforme aux exigences de l'humanité que l'art soit asservi à d'autres fins que les siennes propres, ou doit-on lui laisser toute son autonomie, proclamer son indépendance ? Maintenant c'est une tout autre question : socialement, dans la pratique, l'art peut-il revendiquer le droit de tout dire, de tout représenter, de tout exprimer ? La société n'a-t-elle pas le droit de connaître des productions artistiques et, si elle les juge mauvaises, destructives de l'ordre social, nuisibles aux individus isolés aussi bien qu'au tout, n'a-t-elle pas le

droit de les condamner, de les interdire, au besoin même de réprimer leurs auteurs ?

Le problème ainsi posé, il ne paraît pas que l'on puisse hésiter sur la réponse. Aucun homme, dès qu'il fait partie d'un tout social, ne peut être complètement libre. Par la liaison où nous sommes avec nos concitoyens, chacun de nos actes a des contre-coups. Et pour que nous puissions être indemnes de toute contrainte, il ne suffit pas que nous puissions justifier ces actes vis-à-vis de nous-mêmes, il faut encore qu'ils soient inoffensifs pour les autres. Car dès qu'un acte quelconque devient dommageable aux autres, nous n'avons plus le droit de l'exécuter, à moins qu'il ne se présente à nous comme un devoir de conscience. Et encore dans un tel conflit, la société n'en conserve pas moins le droit de juger contre nous, contre un seul en faveur de tous (1).

Ces principes ne sont guère contestés. Les partisans les plus décidés de la liberté de la plume, du crayon, du burin et du pinceau reconnaissent volontiers qu'il ne saurait être permis de tout publier. Mais s'ils proscrivent avec éclat ce qu'ils appellent des « publications immondes », en revanche ils proclament avec énergie le droit de l'artiste à la liberté ; ils refu-

(1) C'est ce que j'ai essayé d'établir dans *Morale et société*, en particulier chap. VI, p. 225 et s. ; chap. VIII, p. 275 et s., 3ᵉ édit., in-12, Bloud, 1908.

sent à la société, à ses magistrats le droit de juger les œuvres d'art et de condamner celles qui paraissent s'être écartées du respect que l'on doit aux bonnes mœurs. Les magistrats, disent-ils, sont incompétents. Que peuvent comprendre à une œuvre d'art des juges dont l'œil est déformé par les tares professionnelles? Et comment douze braves gens, honnêtes jurés, qui n'entendent rien à l'art, pourraient-ils juger une œuvre artistique? Leurs habitudes bourgeoises ne peuvent que les inciter aux plus énormes contre-sens. L'artiste doit être libre, sa conscience seule doit être juge de ce qu'elle lui permet ou lui interdit de présenter au public.

Ce sont là de belles paroles, qui peuvent un moment porter le trouble dans quelques consciences qui s'offensent qu'on les puisse croire bourgeoises et incapables d'accorder à l'art toute la considération qu'on lui doit. Mais quand on les examine de près, combien elles paraissent vaines, combien peu solides, peu raisonnables et même contradictoires! Car s'il y a des publications que l'on reconnaît être indéfendables, comment fera-t-on pour distinguer entre ces publications et les autres? Les unes, dit-on, sont ignobles, tandis que les autres sont artistiques. Qui décidera? Faut-il que ce soit la société ou bien les auteurs eux-mêmes? Si ce sont les auteurs, ils diront tous qu'ils sont des artistes, qu'ils ont reproduit au naturel les choses de la

nature, ils pourront même s'étiqueter de quelque nom emprunté aux écoles d'art, ils se nommeront ou véristes, ou naturalistes. Et tout le malpropre et tout l'immonde, et tout l'obscène et tout l'ignoble échappera non seulement à la répression, mais même à toute prohibition.

Il faut donc que ce soit la société qui juge des œuvres d'art, qui décide parmi elles celles qui peuvent être tolérées, celles qui doivent être interdites. Que l'on fasse appel, pour opérer ce discernement, à qui que ce soit, ce sera toujours au nom de la société et non pas au nom de l'art que le jugement sera rendu. Tant qu'il reste dans son atelier, l'artiste ne dépend que de lui-même, il ne doit suivre que son inspiration et les règles de son art, mais dès qu'il met le pied sur le forum, il devient un citoyen soumis, comme tel, à toutes les règles sociales. L'œuvre d'art, tant qu'elle reste dans l'atelier, n'a d'autre valeur que sa valeur d'art, elle est belle ou non; dès qu'elle se présente devant le public, elle prend une nouvelle valeur, elle est sociale ou antisociale, utile ou nuisible.

C'est donc à la société, aux magistrats qu'elle a institués dans ce but — et rien n'empêche, si elle le juge bon, qu'elle en institue pour ce discernement de spéciaux — qu'il appartient de se prononcer sur la valeur sociale de l'œuvre. C'est ici que se fait voir entre les artistes et la société le plus grave malentendu. Les artistes

disent : On ne doit juger d'une œuvre d'art que d'après sa valeur esthétique. Tout ce qui est beau, d'ailleurs, n'est et ne peut être que bon. Les hommes d'Etat répondent : Nous reconnaissons la haute valeur de l'art, mais quelles que soient les intentions de l'artiste, quelle qu'ait pu être même la noblesse de son inspiration, la valeur sociale des œuvres ne dépend pas seulement de leurs qualités internes, elle dépend aussi pour beaucoup de l'intelligence, de la compréhension, de la sensibilité du public. Socialement, l'œuvre ne vaut que par son rendement social. Et ce rendement social est un produit où la valeur esthétique de l'œuvre n'entre pas pour seul facteur. Il y en a un autre, et qui n'est point négligeable, c'est l'impressionnabilité du public.

Voilà le conflit. Il durera tant que les artistes ne se résoudront pas à comprendre que l'art a des droits, mais qu'il n'a que ses droits propres, qu'il ne saurait les avoir tous, qu'il n'a pas en particulier celui d'empiéter sur les droits des autres manifestations de la vie. Car si l'art, au lieu d'élever, de transposer, d'embellir, de sublimer la vie sociale, contribuait au contraire à l'amoindrir, à la dégrader, à la désorganiser, à la détruire, il manquerait tout son but, il couperait à la racine l'arbre même dont il vit.

L'artiste, en effet, ne peut vivre que dans une société et dans une société ordonnée. Comme

tous les hommes il doit se nourrir, se loger et se vêtir. Il lui faut, pour élaborer ses œuvres, du temps, des loisirs et de la tranquillité. Il ne doit pas être asservi à une production hâtive et purement mercenaire ; il lui faut, pour aider son génie, des bibliothèques et des musées ; de beaux voyages étendent et aiguisent sa sensibilité. Les œuvres qu'il produit sont des objets de luxe dont, à la rigueur, tout le monde peut se passer. Il faut donc, pour que l'artiste puisse vivre, et vivre en beauté, qu'il se trouve de riches amateurs susceptibles de se donner le luxe d'acheter des œuvres d'art, ou bien que l'Etat lui-même se charge de pensionner et d'entretenir les artistes. Mais, dans les deux cas, en régime capitaliste ou en régime socialiste, cela suppose qu'il y a une société, un ordre social où les choses sont à leur place, et où, de façon ou d'autre, par le jeu des libertés en régime capitaliste, par le mécanisme des lois en régime socialiste, chaque citoyen est traité selon sa valeur. Et plus il y aura de stabilité, de tranquillité sociales, plus ce milieu sera favorable au développement artistique. En temps de trouble et de révolution il n'y a pas de place pour le poète.

> Honte à qui peut chanter pendant que Rome brûle,
> S'il n'a l'âme, la lyre et le cœur de Néron !

L'artiste n'a plus ni paix, ni loisirs. Aussi le

rêve de la plupart des artistes s'accommode-t-il de la tyrannie d'un despote éclairé et ami des belles choses. Et si nous voyons à cette heure un certain nombre d'intellectuels s'éprendre avec force du rêve d'une monarchie autoritaire, cet extraordinaire engouement s'explique par le désir plus ou moins conscient qui les pousse à souhaiter un état social où, délivrés par la puissance du maître de toute préoccupation civique et de tout effort social, ils pourraient librement s'adonner aux jeux voluptueux de l'intelligence. Artistes, ils raisonnent en artistes et réclament l'ordre paisible qui leur fera des loisirs.

Quoi qu'il en soit, il reste que l'art ne vit que dans les sociétés organisées. Il doit donc ne pas agir comme ferment de décomposition sociale. Or, il agirait comme tel si, avec ou sans intention, il poussait au désordre et à la dissolution. Tout ce qui touche à ce que l'on est convenu d'appeler « les mœurs » a, de ce point de vue, une importance qu'il est difficile d'exagérer. Ces représentations, agissant avec force sur les adolescents et jusque sur les enfants, risquent de salir les imaginations, en tous cas excitent les sens et finissent par donner à une fonction qui n'est que le moyen — très noble — de perpétuer la race, une prépondérance qui cause les plus grands désordres. Car si de ce moyen on fait une fin, surtout si on le recouvre de la

pourpre magnifique de l'amour, on érige sur un trône imposant une triste et insatiable divinité. Au nom usurpé de l'amour, c'est l'amour même que l'on détruit, et c'est la famille qui est compromise, c'est l'enfant qui est menacé, menacé dans son bonheur et dans son éducation par le divorce, menacé dans sa vie même et dès avant sa naissance par l'égoïsme voluptueux (1). Et de ces désordres doivent nécessairement en naître bien d'autres : dégoût du travail, recherche des excitations factices, désirs de lucre, tout ce qui jette les hommes les uns contre les autres, tout ce qui les rend également inhabiles à la discipline, impropres au commandement. Il ne faut donc pas s'étonner si les préoccupations des hommes d'Etat vont aux productions qui risquent de produire de tels effets. Là où des artistes ne voient qu'un jeu qui excite de légers sourires, M. Bérenger et d'autres voient la souillure possible et la dépravation de la jeune fille et de l'adolescent.

Les partisans de la liberté de l'art disent : « Les enfants, on les couche! » Est-ce une boutade sans portée ? Ou bien cela veut-il dire

(1) Diderot, qui n'était ni un pudibond ni un timoré, a écrit ces lignes très remarquables et que l'on peut méditer : « Si les femmes affichent l'incontinence publiquement, le vice se répandra sur tout, même sur le goût; mais ce qui s'en ressentira plus particulièrement, c'est *la propagation de l'espèce, qui diminuera nécessairement à proportion que ce vice augmentera;* il ne faut que réfléchir sur sa nature pour trouver des causes physiques et morales de cet effet. » *Encyclopédie*, art. *Continence*. Œuvres de Diderot, t. II, p. 334, 7 vol. in-8, Paris, 1818.

quelque chose ? On peut coucher les enfants, c'est-à-dire on peut enlever de leur vue des albums, des livres, des cartons, mais on ne peut pas voiler pour eux les tableaux et les statues des appartements et des rues, on ne peut pas surtout leur interdire la voie publique. Ils ont le droit de circuler aussi bien que les grandes personnes. Et ils y sont obligés. Ils doivent aller à l'école ou au lycée. Et ceux d'entre eux qui sont le moins préservés sont précisément les enfants du peuple. L'enfant riche, toujours accompagné, ne voit que ce que ses parents veulent bien lui laisser voir. Mais l'enfant de modeste condition, le fils d'employé, le fils d'ouvrier ne peuvent passer devant les étalages des kiosques, des librairies sans que leur vue soit sollicitée. Des distributeurs leur mettent en main des livraisons spécimens de romans, de publications licencieuses, où la suggestion des gravures s'ajoute à celle du texte : peut-on dire que l'homme d'Etat n'a pas le droit, n'a pas le devoir de se préoccuper de cela ?

L'art ne doit pas être asservi aux fins sociales, il ne doit pas l'être parce qu'il ne peut pas l'être, parce que s'il le devenait il cesserait d'être l'art, mais l'art, dès qu'il se présente au public, ne saurait prétendre à aucune immunité. Il ne peut pas plus jouir d'une absolue liberté que toute autre manifestation de l'activité humaine. Il demeure libre tout le temps qu'il ne

nuit pas ; dès qu'il devient nuisible il doit être réprimé. Et de cette nocuité comme de sa répression, c'est la société qui est juge, qui doit être seule juge. Les artistes peuvent discuter ces jugements, mais ils doivent s'y soumettre et il ne servirait de rien d'en contester le principe.

III

Conséquences pratiques.

Mais vraiment, dans l'état social où nous sommes, est-ce que les artistes, les vrais artistes ont beaucoup à craindre de la vindicte des lois ? Et la ligue présidée par l'honorable M. Bérenger risque-t-elle d'empêcher quelque grand poète de naître et de donner l'essor à tout son génie ? Risque-t-elle d'entraver le développement de quelque grand peintre, de quelque grand sculpteur ou de quelque grand musicien ? Personne ne répondrait « oui » sans sourire. Et deux augures de la liberté de l'art n'oseraient se regarder. A parcourir nos Salons et nos musées même, il ne semble pas que l'art subisse beaucoup d'entraves. On publie chaque année des livraisons où sont reproduites les nudités exposées dans les Salons, à les feuilleter on ne se douterait pas que les artistes se sentent menacés de foudres terribles. Le *Baiser* de Rodin est en belle place et même le *Gorille ravisseur* de Fré-

miet, et nul ne songe à s'en plaindre. Si on se plaint de quelques statues, c'est surtout à cause de leur laideur.

S'il y a quelques artistes menacés, il faut bien reconnaître qu'ils se mettent eux-mêmes en marge. Ils ne sont pas pornographes, c'est entendu, mais ils sont sur les frontières, sur ces frontières dangereuses et si difficiles à définir. Sans aucune spéculation de leur part, cela est certain puisqu'ils le disent et que leurs défenseurs l'affirment, ils ont le bénéfice de cette situation, leurs œuvres plus hardies attirent davantage le public, et si elles risquent d'être poursuivies, elles ont aussi la chance de se vendre mieux. On contestera quelques dessins de l'admirable artiste qu'est Villette, mais ses dessins trouveront toujours plus d'amateurs que les *Paraboles* de Burnand. Les risques compensent les chances. Et risques et chances sont des phénomènes sociaux qui finissent par établir quelque chose qui ressemble à la justice.

Or, ceci même nous amène à découvrir avec la source des malentendus qui mettent trop souvent en opposition l'artiste et la société, le remède à tous ces malentendus. Car il n'y a pas seulement lutte entre l'artiste et la société quand la société poursuit, condamne et persécute l'artiste, mais aussi bien lorsque l'artiste n'arrive pas à se faire comprendre, quand il demeure ignoré et méconnu. C'est un autre

supplice et plus cruel. Il a la même origine que l'autre.

Dans les deux cas l'artiste souffre de l'isolement. Vivant dans son rêve, absorbé dans ses recherches de la beauté, il donne naissance à des œuvres qui dépassent ou qui scandalisent le public. Cela tient à ce que l'artiste se tient trop en dehors de la société et de la vie. Rien ne doit être plus douloureux à un noble esprit que de voir ainsi son œuvre déshonorée et comme salie par la bassesse qu'on découvre en elle. Et on conçoit la rage d'un Flaubert contre les Philistins qui n'arrivaient pas à comprendre la haute portée d'un livre tel que *Madame Bovary*. Il y a cependant quelque chose de plus douloureux encore, c'est d'être ignoré, d'être passé sous silence et de n'aboutir même pas à se faire discuter. C'est ce qui est arrivé à leurs débuts presque à tous les novateurs. Les uns et les autres souffrent de la même incompréhension.

Le premier remède qui s'offre c'est de faire l'éducation artistique du public. On doit certainement faire des efforts en ce sens, multiplier dans les écoles primaires les beaux dessins et les beaux moulages, apprendre à l'enfant du peuple le langage élémentaire des signes d'art. Et les murs de nos lycées devraient être tous ornés des plus belles reproductions. Mais quelque effort qu'on fasse, il ne faut pas espérer

que l'on puisse vulgariser la finesse et la distinction du goût. Le peuple peut apprendre ce qu'il y a de plus simple et de plus frappant dans le langage de l'art, il est impossible qu'il pousse beaucoup plus loin, qu'il apprenne à distinguer les raffinements et les nuances.

Ce ne serait qu'au bout d'une longue éducation que le public pourrait arriver à donner aux formes d'art une signification différente de celles qu'elles ont dans la vie. Ce que l'artiste voit en beauté, le public, dans sa conception pratique, ne peut que l'interpréter en moralité. C'est ainsi qu'un déshabillé de Boucher, celui, par exemple de l'*Enlèvement d'Europe*, qui n'offre à l'artiste qu'un jeu élégant de lignes et de draperies, suggère au public des idées de basse galanterie, ou encore que l'*Enlèvement de Psyché* de Prudhon, si beau et vraiment si chaste aux yeux avertis, pourra réveiller en des yeux mal exercés des idées tout à fait grossières. M. Deherme a constaté avec douleur que le *Discobole* avait donné lieu de la part d'ouvriers à des plaisanteries obscènes. C'est que le public donne aux nudités et à tous les déshabillages le sens qu'ils ont dans la vie. L'artiste y voit de tout autres signes. Artistes et public ne parlent pas le même langage. Et l'homme qui doit peiner, travailler, gagner sa vie, par des travaux souvent rudes et parfois grossiers qui, courbant le corps, ne laissent pas de matérialiser l'âme,

n'a ni le temps, ni le courage, ni l'esprit peut-être qu'il faudrait pour s'initier aux raffinements de l'art.

Dira-t-on qu'il faut dire de la foule comme des enfants, qu'il « faut la coucher » ? Parmi les artistes plusieurs parleraient volontiers ainsi. Et s'ils voulaient dire qu'il faut ne mettre sous les yeux de la foule que les œuvres dont elle est capable de comprendre le langage, tout le monde serait d'accord. Mais cela n'allant à rien moins qu'à restreindre la publicité d'un très grand nombre d'œuvres d'art, ce n'est certainement pas en ce sens que les partisans de l'art enverraient volontiers coucher la foule comme les enfants. Ils soutiennent au contraire qu'il ne faut pas restreindre la publicité des œuvres et qu'il ne faut tenir aucun compte de la foule incompréhensive et incompétente. Les foules sont des brutes inconscientes et mal éclairées. L'artiste ne doit pas être jugé sur leur incompréhension.

On peut lire ces belles choses dans les colonnes de journaux très radicaux, voire même plus ou moins socialistes. En sorte que ce mépris de la foule humaine va de pair avec l'exaltation que l'on fait tout à côté de sa puissance et de tous ses droits. Quel sentiment d'aristocratie cependant se dévoile dans ces pensées ! Et comme on y voit bien que la foule n'a d'autre valeur aux yeux de certains artistes comme de

certains intellectuels que celle que Renan lui reconnaissait, d'être l'humus grâce auquel pouvaient se développer les plantes vivaces, les grands cèdres et les beaux chênes. Le genre humain est fait pour permettre le développement du génie d'un petit nombre d'êtres humains.

Humanum paucis vivit genus.

Voilà comment pensent certains hommes qui, à certaines heures, se disent démocrates et probablement croient l'être.

Mais il faut dire au contraire que l'ouvrier, que l'enfant ont le droit d'être respectés, que nul, sous prétexte de raffinement, n'a le droit de troubler leur âme ou d'exciter dangereusement leurs sens. On peut entonner des hymnes en l'honneur d'Eros et M. Remy de Gourmont pourra dire tant qu'il le voudra que le sens suspect aux moralistes est le sens le plus nécessaire, il n'en restera pas moins que si on lui lâche la bride il bouleversera tout et trompera les fins mêmes, les fins sacrées pour lesquelles il existe.

Nul homme n'est par essence condamné à être le serviteur d'autres hommes qui ne le lui rendraient pas. Les artistes ont le droit de vivre, de vivre selon les lois de l'art, mais, ayant besoin de la société pour vivre, ils doivent y vivre socialement. Ils ne doivent pas être des insociaux. Ils n'ont pas le droit, surtout dans nos sociétés démocratiques, de se retirer dans

leur tour d'ivoire, et de contempler de haut les autres hommes qui s'agitent dans la plaine, et surtout ils n'ont pas le droit de jeter du haut de leur tour des œuvres qui risquent de faire du mal. Interprètes de la vie, révélateurs de la beauté du monde, ils doivent traduire à la foule cette beauté dans le langage que la foule peut entendre ; leur art sera peut-être moins raffiné, moins quintessencié, il sera plus simple, il ne sera pas moins grand. Le peuple se plaît à Corneille, il aime les grandes figures d'un Puget ou d'un Claux Sutter. C'est un peuple d'ignorants qui s'est extasié le premier, bien avant Ruskin ou Huysmans, sous les voûtes d'Amiens ou de Chartres. Le peuple est parfaitement capable de saisir la noblesse et la vraie grandeur. Et il est peut-être moins incapable d'entendre le langage des artistes que les artistes ne le sont de lui parler la langue admirable qui seule arrive à l'atteindre.

La mission de l'artiste est grande. Comme le le savant, il est un révélateur. Ce don merveilleux qu'il a reçu de lire la beauté à travers l'insignifiance, la vulgarité, la laideur du réel, d'exprimer la vie diffuse à travers toute la nature, ne lui a été donné que pour qu'il traduise à ses semblables, à tous ses semblables, les découvertes qu'il a pu faire. Comme le sacristain des églises de Belgique, il tire devant les hommes le rideau qui leur voilait la beauté, la

réalité profonde et vivante, sensible au cœur et qui fait tressaillir tout l'être. Il doit attirer la foule à lui, lui apprendre à lire, lui montrer les signes révélateurs, lui tendre la main pour l'aider dans son ascension, lui donner le dimanche de son âme en lui permettant d'atteindre aux sereines et nobles hauteurs où les signes s'interprètent dans leur vrai langage, où trône la vie splendide et bienfaisante, où, avec l'amour fécond, dans la joie, toute pureté rayonne. L'artiste est en haut, il doit élever. Pénétré de la grandeur de ce rôle, il se sentira admirablement libre et d'autant plus libre qu'il ne se préoccupera pas de revendiquer cette liberté ; les symboles dont il usera seront d'un ordre si clair qu'aucune équivoque ne sera possible : qui a jamais posé une question de morale devant les *Esclaves* de Michel Ange ou devant l'*Homère* de Rembrandt ?

L'artiste alors se mêlera à la vie sociale, aimera la foule et la comprendra, il perdra près d'elle les préoccupations d'école et le souci des vaines recherches, en revanche il acquerra le sens des efforts obscurs et pénibles par où s'engendre la gloire de la cité. Il aimera ces efforts obscurs et il leur donnera le rayonnement. C'est à ces grandes idées qu'il faut revenir si l'on veut vraiment résoudre le conflit qui risque de s'élever entre la société et l'art. L'art est la fleur de la vie. Une société sans art serait

une société découronnée. Il ne faut pas bannir le poète, comme le voulut Platon, même en le couronnant de fleurs, il faut que le poète, que l'artiste soient des agents de la vie sociale, les maîtres du chœur d'harmonie que devraient former tous les citoyens, comme le leur a indiqué si profondément Tolstoï, et alors Platon lui-même ne consentirait plus à les bannir, et il leur garderait leur couronne.

TABLE DES MATIÈRES

I

	Pages.
Les frontières de la pornographie	3
I. — La révolte contre la pornographie	4
II. — Qu'est-ce que la pornographie ?	10
III. — La pornographie et les bonnes mœurs	14
IV. — Les artistes et le public en face des bonnes mœurs	17
V. — Comment lever les malentendus	23

II

La liberté de l'art	32
I. — Indépendance de l'art comme tel	33
II. — Dépendance sociale de l'artiste	45
III. — Conséquences pratiques	54

ORIGINAL EN COULEUR
NF Z 43-120-8

BIBLIOTHEQUE NATIONALE

CHATEAU de SABLE

1992

www.ingramcontent.com/pod-product-compliance
Lightning Source LLC
Chambersburg PA
CBHW071424220526
45469CB00004B/1417